名师大课堂

名师大课堂

果蔬篇

国画入门系列

翟俊峰 ▶ 编绘

画法步骤详解

步骤一：蘸重墨侧锋结合中锋画枇杷的主干。

步骤二：继续用中锋画分枝干，注意线条的前后穿插关系。

步骤三：用兼毫蘸重墨中锋用笔点枇杷的叶子。

步骤四：继续画定叶子，注意叶子的前后穿插关系。

步骤五：鹅黄略蘸赭石点出枇杷，也可以笔尖精蘸绿色调和后点枇杷。

步骤六：继续点出其他枇杷。

步骤七：继续点出其他枇杷，注意枇杷的疏密关系。同时用勾线笔蘸浓墨画出叶筋。

步骤八：用浓墨（也可蘸绿色）中锋画出枇杷果的枝干和果柄，并点出果脐。

国画入门系列

步骤分解·简明易懂·入门优选

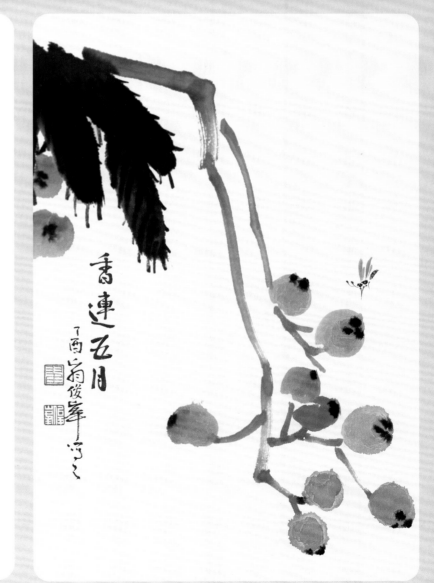

香连五月
丁酉翟俊峰写之

江西美术出版社

寄　语

中国画是中华传统文化艺术的瑰宝，也是人类艺术的重要组成部分。人们通过对国画的学习，不仅可以提高综合素质，也可以培养热爱美、表现美、创造美的能力。

本系列教材取材广泛、内容生动、丰富有趣，画法简练鲜明，用纯粹的传统技法融入了当代人的审美方法和视角。

本系列教材凝聚了作者多年来的绘画经验和教学经验，通过本系列教材的临习，可以帮助初学者快速地掌握正确的绘画方法，让初学者在正确的学习道路上充分展示他们独有的创造力。书中清晰明了的绘画步骤比较适合初学者临习，很容易入门并掌握相关技法，可提高分析、观察事物的能力，提高造型能力和对色彩的表现力，提升创作水平。

古往今来的艺术家在艺术这块肥沃的土壤里创作出了无数经典之作，为我们的学习和艺术创作提供了很好的范本和素材，是引领我们前行的榜样。大自然的千姿百态、巧夺天工是我们艺术创作的源泉，只有深入生活、走进大自然才能感受大自然的无穷魅力。想画好一幅好的花鸟画要从基础开始，想成为一名优秀的画家更要从基础开始。正确的中国画基础训练是画好中国画的必由之路，也只有打好基础才能游刃有余地表现大千世界，表达我们内心的所思所想，正如赵孟頫所云"不假丹青笔，何以写远愁"。

这里我们将从基础开始，和大家一起一步一步走进国画的奇妙世界。学好中国画，以笔会友，以笔写心，为我们的人生增光，让我们的生活变得更加丰富多彩。

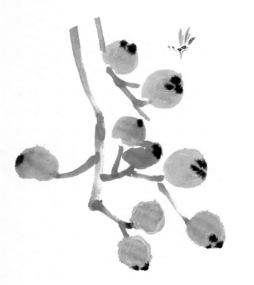

目　录

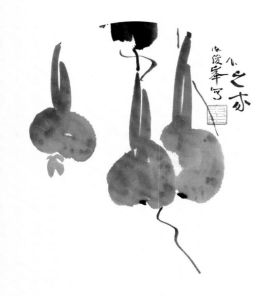

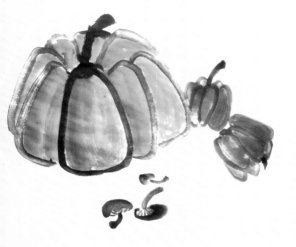

绘画工具介绍

①

⑤

②

①宣纸 分为生宣、半熟宣、熟宣。生宣吸水性和沁水性都强，易产生丰富的墨韵变化，一般用来画写意，比如用泼墨法、积墨法，能收水晕墨，达到水走墨留的艺术效果。生宣经过加胶、矾等工序后处理成熟宣，熟宣不沁水，一般用作画工笔画，也可以画写意画。明清很多写意画都是用熟宣画的，现当代画家更多选择用生宣画写意。

②墨汁 通常所称的墨。墨的主要原料是煤烟、松烟、胶等。墨是中国画必不可少的组成部分，借助于这种独创的材料，中国书画奇幻美妙的艺术意境才能得以实现。国画用墨有"墨分五色"之说，笔法与墨法互为依存、相得益彰，用墨直接影响到作品的神采。

③

③毛笔 一种源于中国的传统书写工具和绘画工具，毛笔在表达中国书法、绘画的特殊韵味上具有与众不同的魅力。毛笔的种类很多，大致分软毫、硬毫、兼毫等。不同的毛笔在作画的过程中用途也不同，熟练驾驭不同的毛笔对于画好中国画至关重要。

④颜料 国画颜料也叫中国画颜料，是用来画中国画的专用颜料。传统的中国画颜料，一般分为矿物颜料与植物颜料两大类，矿物颜料的显著特点是不易褪色、历经千年依旧色彩鲜艳。植物颜料主要是从树木花卉中提炼出来的，色彩温润细腻。现在销售的一般为管装和颜料块，也有颜料粉的。初学国画，多选用 18 色或 12 色的盒装中国画颜料。

④

⑤镇纸 指写字作画时用以压纸的东西，多为木质，也有石质和金属的，形状多为长条形，所以也称作镇尺、压尺。

⑥

⑦

⑥画毡 作画时垫在宣纸下面，可衬托宣纸，使书画爱好者运笔自如，手感舒适。在作品墨多时不会跑墨，有托墨的作用。画毡以纯羊毛制品为佳，现在市场上多是化学纤维所制，价格便宜，但是容易粘墨色，不太好用。

⑦调色盘 绘画常用的调色用品，现在一般有塑料制、瓷制两种，国画家一般会选择白色的瓷盘做调色盘，比较方便实用，是作画必备的工具。

⑧

⑧笔洗 一种传统工艺品，属于文房四宝笔、墨、纸、砚之外的一种文房用具，是用来盛水洗笔的器皿。笔洗多为陶瓷制品，也是画国画的必备之物。

⑨印章 是以雕刻和书法融合的独特的中国传统艺术形式，既是独立的艺术学科，也是中国书画的重要组成部分。中国画讲究诗书画印的高度融合，在一幅完整的中国画作品中，印章的大小、位置、风格都有一定的考究，比如落款盖印一般不可印比字大，大画盖大印，小画盖小印等。印章的应用丰富了中国书画的画面效果，增加了中国书画的内涵和独特的艺术魅力。

⑨

⑩印泥 它是书画家创作活动中不可或缺的物品，是传达印章艺术的媒介物。优质印泥红而不躁，沉静雅致，细腻厚重。印在书画作品上色彩鲜艳而沉着，优质印泥时间愈久，色泽愈艳。

⑩

用笔用墨方法

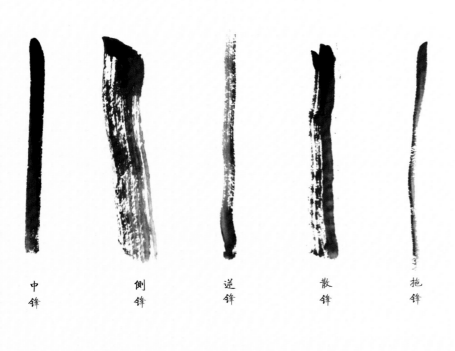

中锋　　侧锋　　逆锋　　散锋　　拖锋

用笔方法

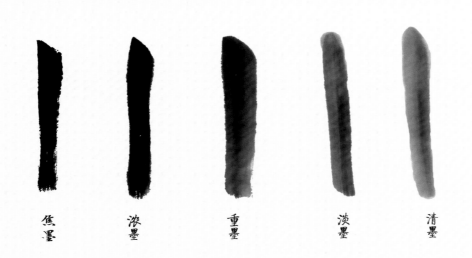

焦墨　　浓墨　　重墨　　淡墨　　清墨

用墨方法

中国画用笔的方法很多，最基本的笔法有：中锋、侧锋、逆锋、散锋、拖锋等。

中锋：笔杆与纸面基本垂直，运笔时笔尖处在笔画中心，主要用于画线，是最基本的运笔方法，画出的线圆浑厚重、有力度。画荷梗、藤枝、树枝等常中锋用笔。

侧锋：倾斜笔杆，笔尖处于笔画一侧的运笔方法。侧锋灵活多变化，用于画大面积的墨色，如荷叶、葡萄叶、瓜果等，也用于画富有变化的线，如山石、树木轮廓。

逆锋：逆向行笔，笔锋推进中受阻散开，自然形成斑驳、苍劲有力的效果，画树干、石头轮廓等可以这样用笔。

散锋：运笔时笔锋呈散开状，可画出特殊的笔痕效果，比如画残荷、老树干、石头可以散锋用笔。

拖锋：拖着笔顺毛而行，可边行边转笔，笔痕舒展流畅，自然松动，用于画一些轻松流畅的线条，比如柳条、迎春花枝、溪流等。

中国画用墨的方法多种多样，一般分为焦墨、浓墨、重墨、淡墨、清墨五种色阶，故又有"墨分五色"之说。这是因为水的掺和程度不同，而产生了不同深浅、浓淡的墨色。

墨法是指用墨的方法。用墨之法在于用水，水是水墨画中使墨色产生各种变化的调和剂，它的多少、清浊直接影响到墨色的各种变化。

用色方法

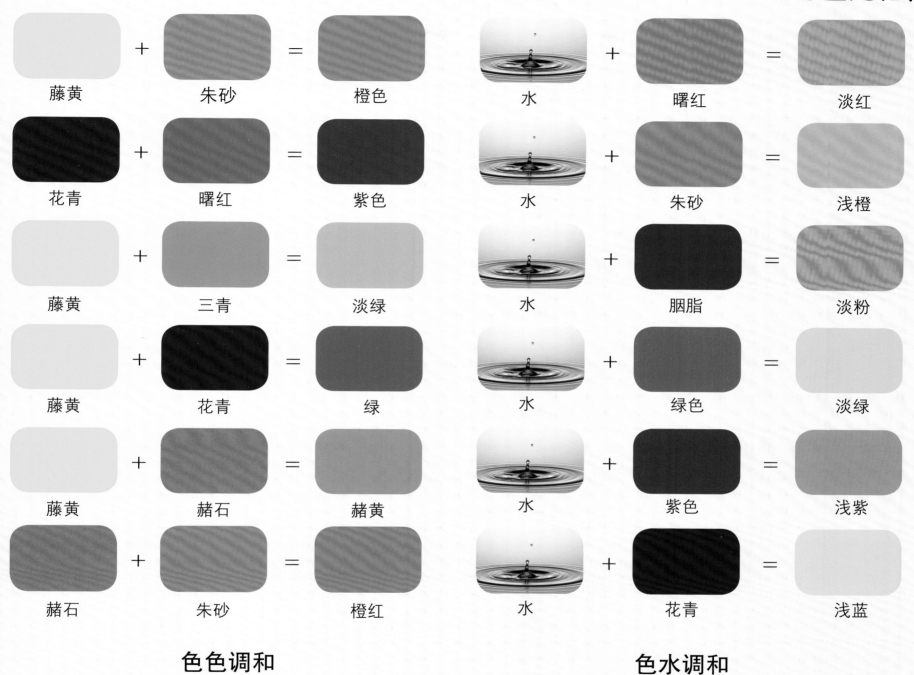

藤黄	+ 朱砂	= 橙色	水	+ 曙红	= 淡红	
花青	+ 曙红	= 紫色	水	+ 朱砂	= 浅橙	
藤黄	+ 三青	= 淡绿	水	+ 胭脂	= 淡粉	
藤黄	+ 花青	= 绿	水	+ 绿色	= 淡绿	
藤黄	+ 赭石	= 赭黄	水	+ 紫色	= 浅紫	
赭石	+ 朱砂	= 橙红	水	+ 花青	= 浅蓝	

色色调和 　　　　　　　　　　　色水调和

用色时一般不能直接用笔从调色盘中取颜色作画，而是要先让笔头吸收一定的水分，然后再从调色盘中蘸取足够量的颜色，并在调色盘中将颜色调整均匀，调成所需的浓度。起初如果笔中水分用量掌握不好，则可以少量多次增加，直至得到满意的效果为止。

色墨调和以色为主，墨为辅。在色中加少量淡墨，可以使颜色的呈现效果更加内敛，是最为常用的调色技法。将两种不同的颜色挤在干净的盘中，用毛笔蘸少量清水，将两种颜色调匀，即可得到一种新的颜色。

第一课 枇杷的画法

画法步骤详解

步骤一：蘸重墨侧锋结合中锋画枇杷的主干。

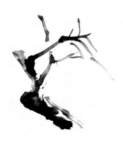

步骤二：继续用中锋画分枝干，注意线条的前后穿插关系。

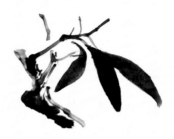

步骤三：用兼毫蘸重墨中锋用笔画琵琶的叶子。

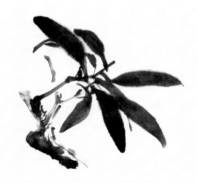

步骤四：继续画完叶子，注意叶子的前后穿插关系。

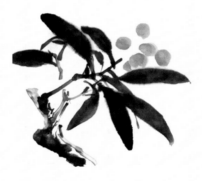

步骤五：鹅黄略蘸赭石点出枇杷，也可以笔尖稍蘸绿色调和后点枇杷。

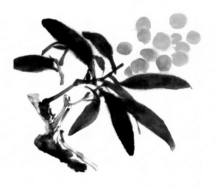

步骤六：继续点出其他枇杷。

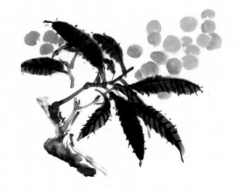

步骤七：继续点出其他枇杷，注意枇杷的疏密关系。同时用勾线笔蘸浓墨画出叶筋。

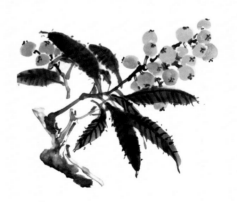

步骤八：用浓墨（也可蘸绿色）中锋画出枇杷果的枝干和果柄，并点出果脐。

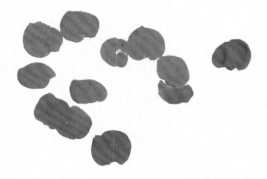

步骤一：安排好画面的位置，在画面下方左侧三分之一处点出枇杷果，注意聚散关系。

步骤二：用浓墨画出枇杷的茎，注意预留出叶子的位置。

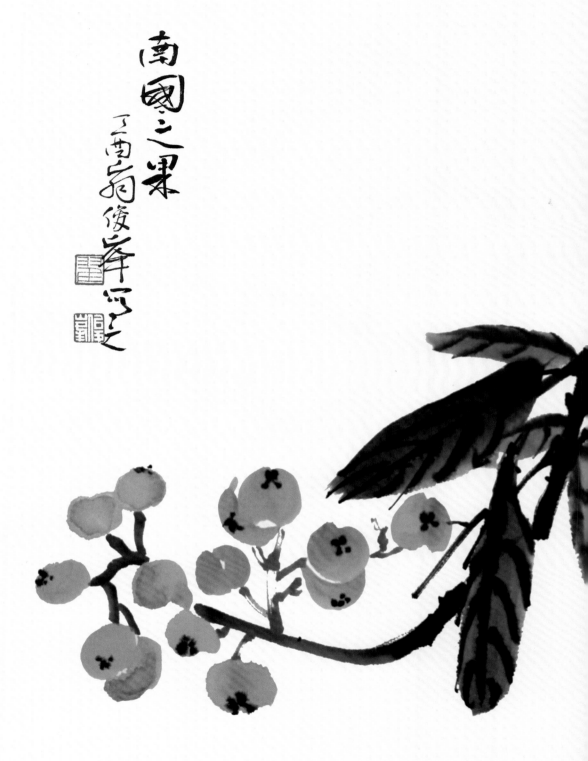

步骤三：用花青蘸藤黄调出绿色画叶子，再用浓墨勾出叶筋，最后落款完成作品。

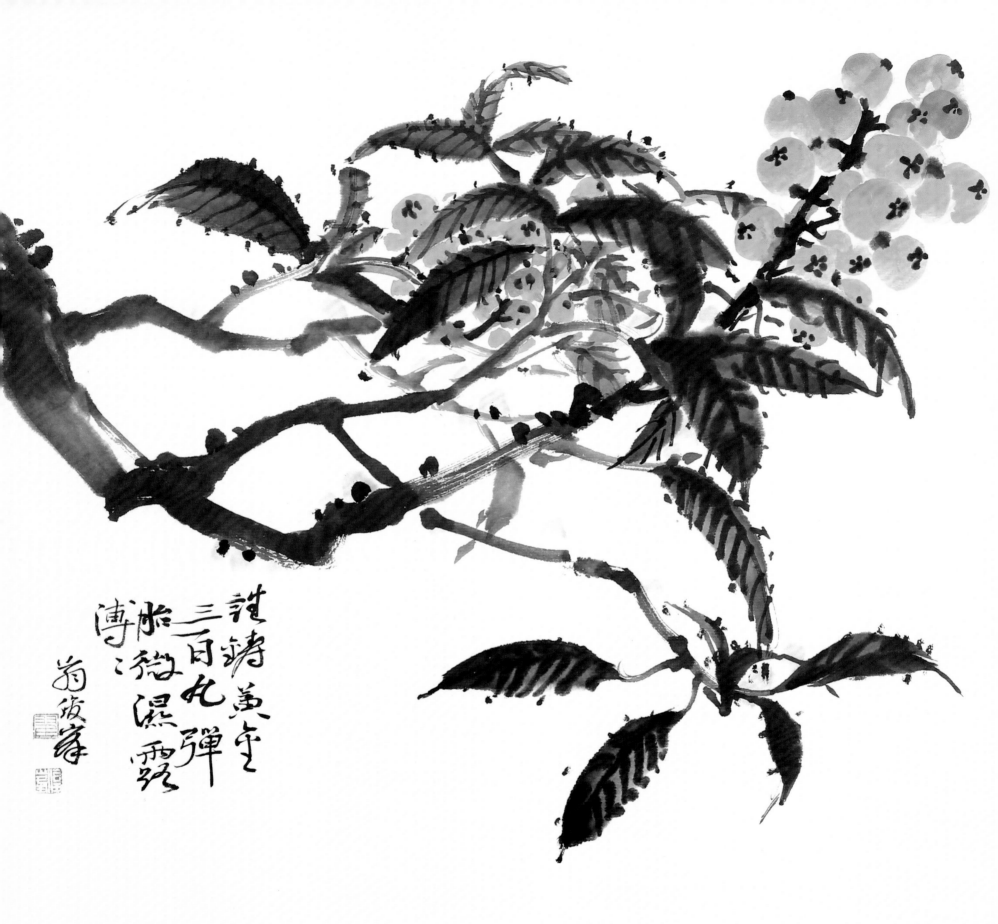

誰壽黃金
三百丸彈
水猶濕雲
溥之

菊坡峰

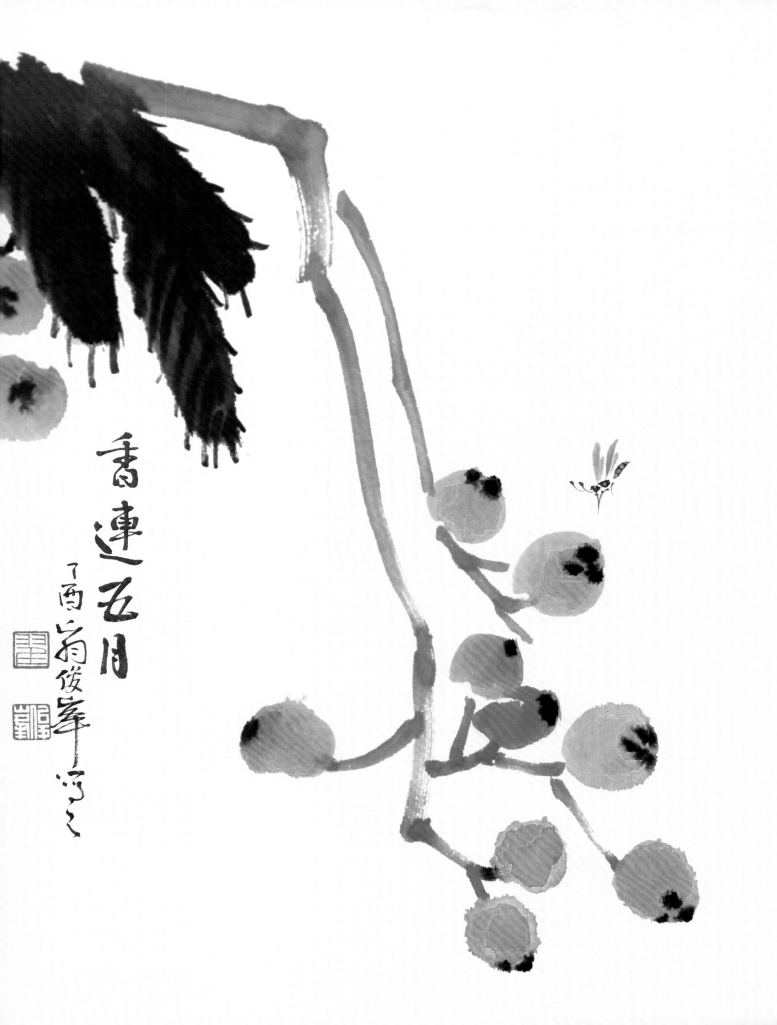

香連五月

丁酉菊俊峰寫之

第二课　石榴的画法

画法步骤详解

步骤一：用白云笔蘸曙红，笔尖点胭脂点出石榴尖。

步骤二：继续完善石榴顶部。

步骤三：接着画出石榴果实部分。

步骤四：蘸胭脂点出石榴上的斑。

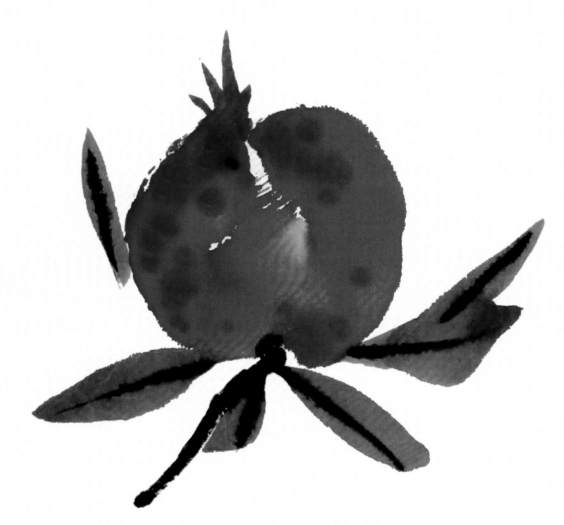

步骤五：用绿色画叶子，用浓墨勾出叶筋。

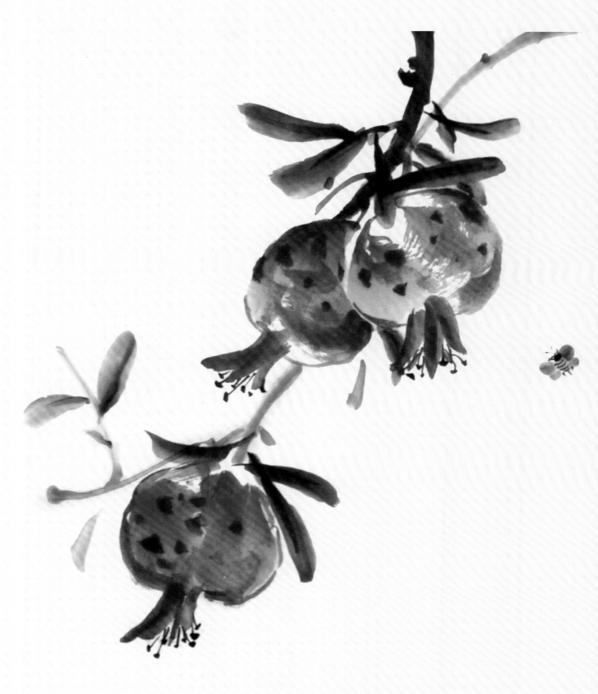

步骤一：用朱砂蘸鹅黄再调胭脂（深处也可加墨调）画出石榴，注意三者的聚散关系。

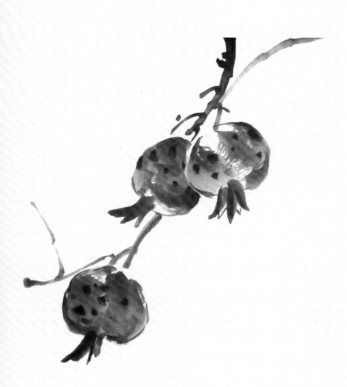

步骤二：用重墨中锋画出石榴的枝干，注意用笔要有顿挫。

步骤三：用兼毫笔调汁绿，在笔尖蘸浓墨中锋画出叶子。在画面右上部画一只蜜蜂（画法详见本系列图书之《草虫篇》）。

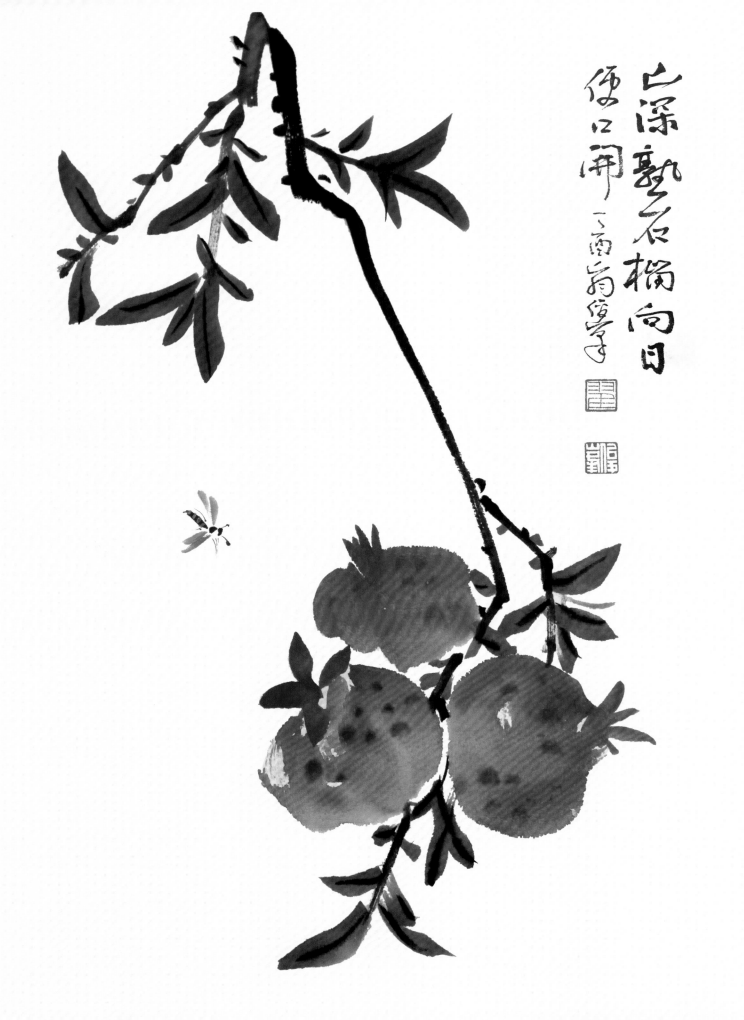

山深熟石榴向日
便口開 二南翁居等
14

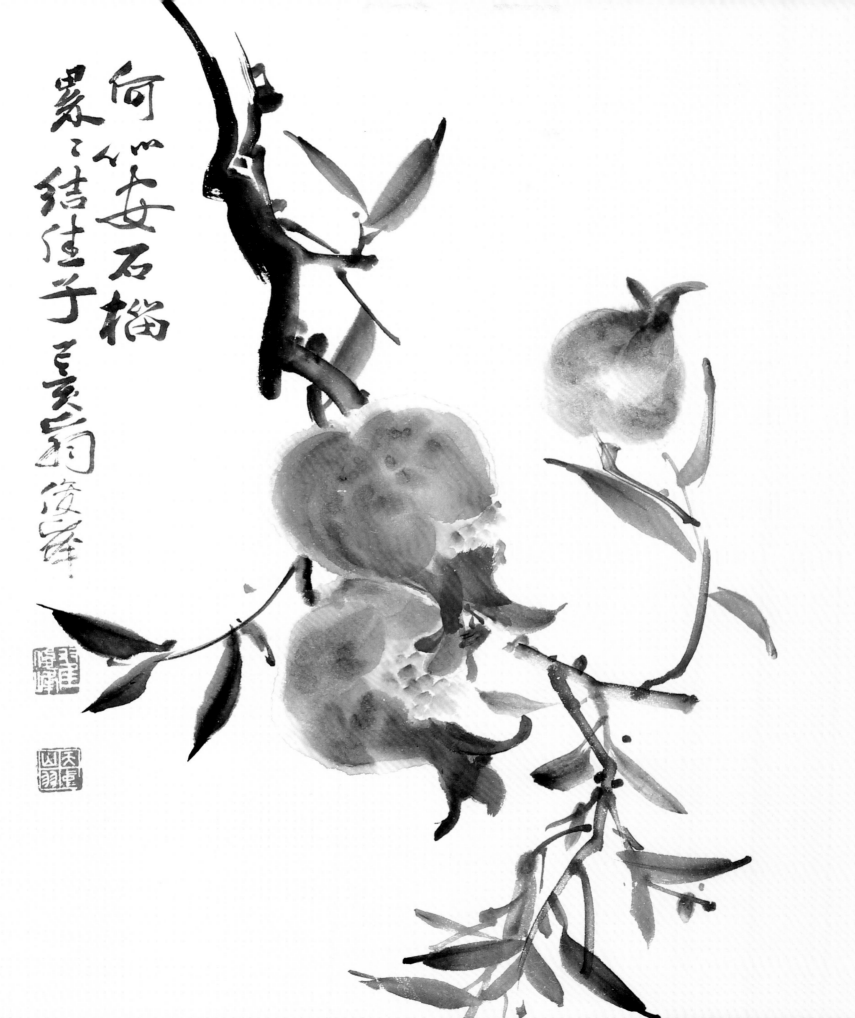

何似安石榴
累累结佳子
己亥夏扇俊峰

第三课　桃子的画法

画法步骤详解

步骤一：用白云笔蘸藤黄、曙红，笔尖蘸胭脂点出桃心。

步骤二：继续沿着前一笔画桃子的左半部。

步骤三：在左边和右边继续画，注意外形。

步骤五：用绿色画叶子，用墨色勾叶筋。

步骤四：画出桃子另一半。

步骤一：用上图方法画出两个桃子，
注意颜色要有虚实变化。

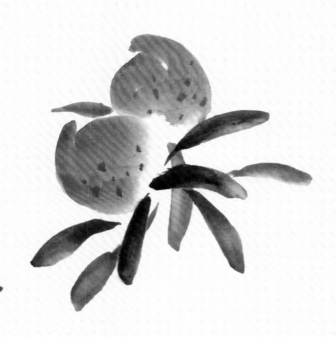

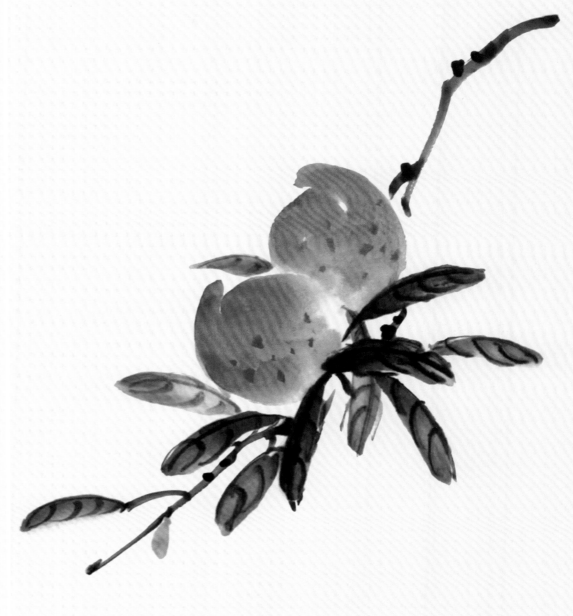

步骤二：用胭脂点出桃子的斑点，
用汁绿蘸墨画出叶子，叶子要呈细
条状。

步骤三：用浓墨勾出叶子的叶筋，
用中锋浓墨画出桃子的枝干。

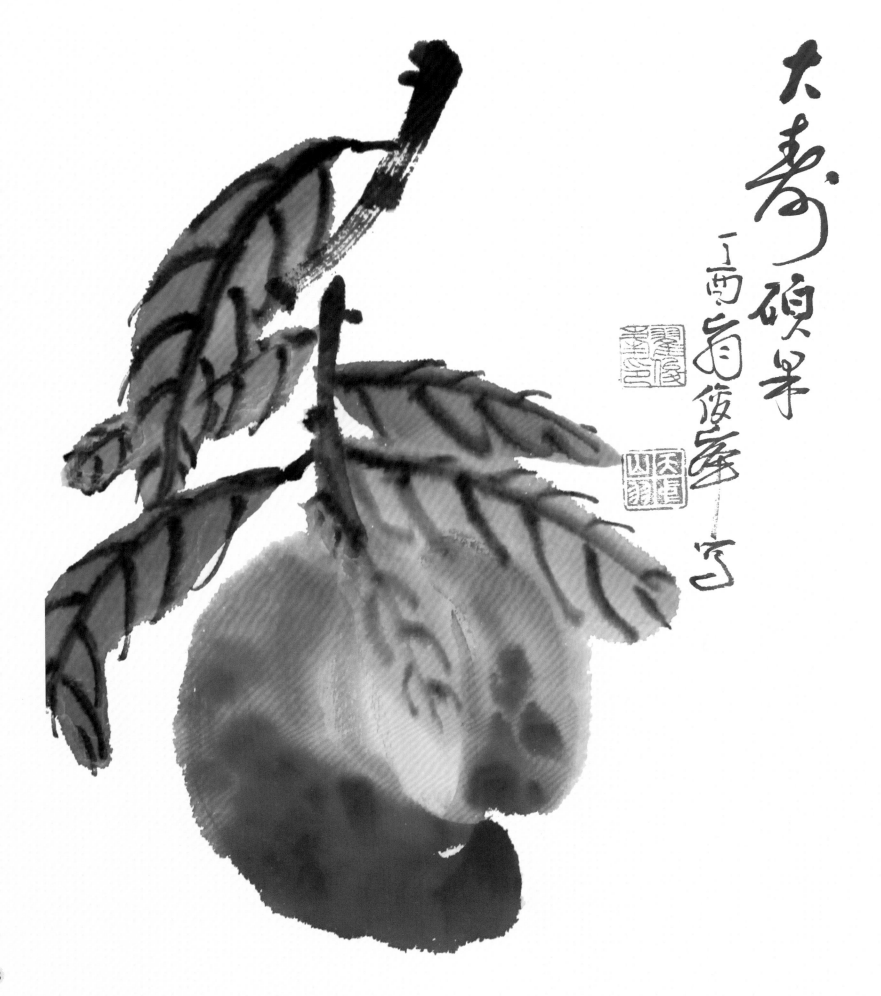

大吉碩果
一兩有餘壬午
山翁

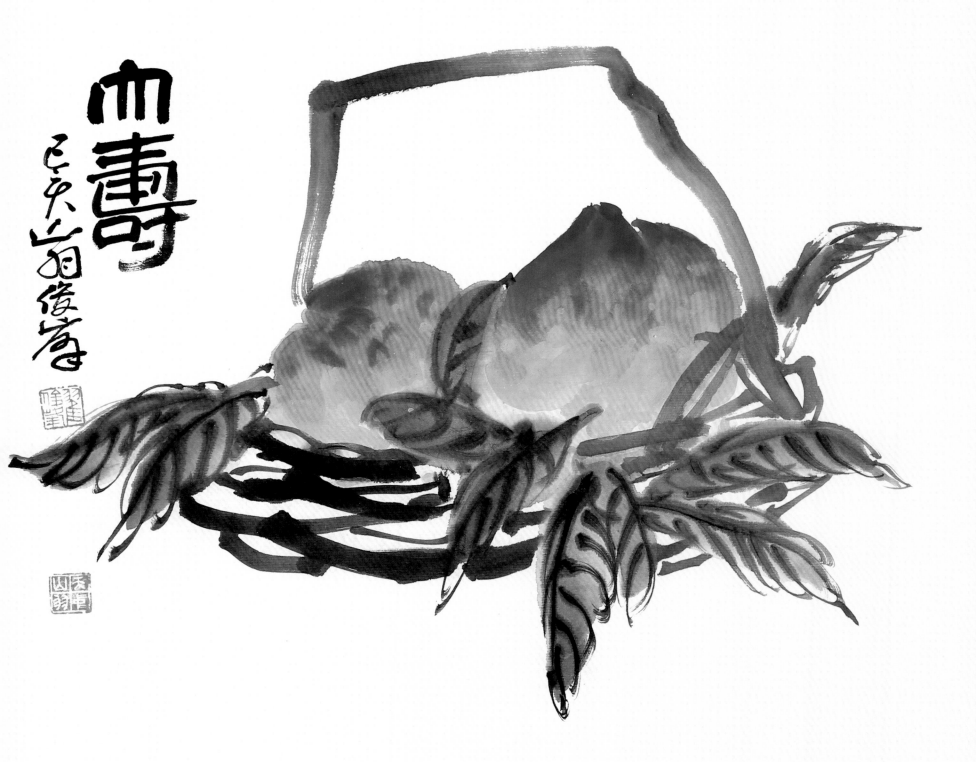

第四课　葡萄的画法

画法步骤详解

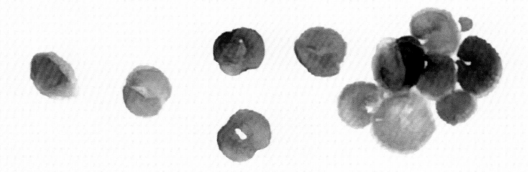

步骤一：用紫色略调胭脂点画出葡萄的一侧，注意要有深浅变化。

步骤二：接着在另一侧画出第二笔，完成一颗葡萄，注意两笔之间留出高光点。根据葡萄不同颜色做出相应的颜色变化，比如偏蓝色可以加花青或酞菁蓝等。画时还要注意葡萄的组合关系。

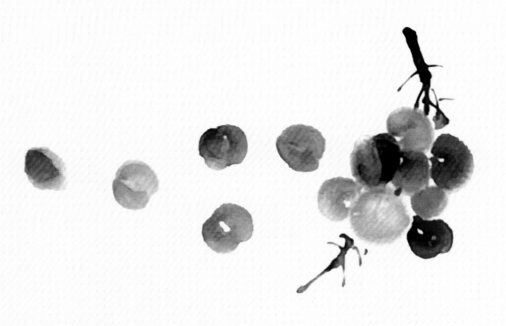

步骤三：用重墨中锋画出葡萄的果枝和果柄。

步骤一：如图所示，用大号兼毫蘸重墨侧锋画出葡萄的叶子，注意下笔一定要压下去，用至笔根处。另外注意叶子要有虚实变化。

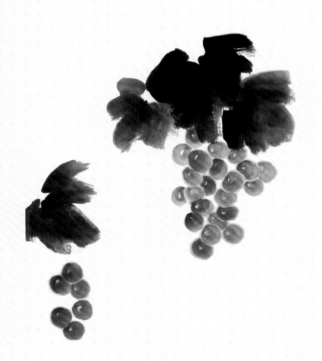

步骤二：用小白云笔或是兼毫蘸水后，用笔尖蘸胭脂统一画出葡萄，注意葡萄外形的错落感。

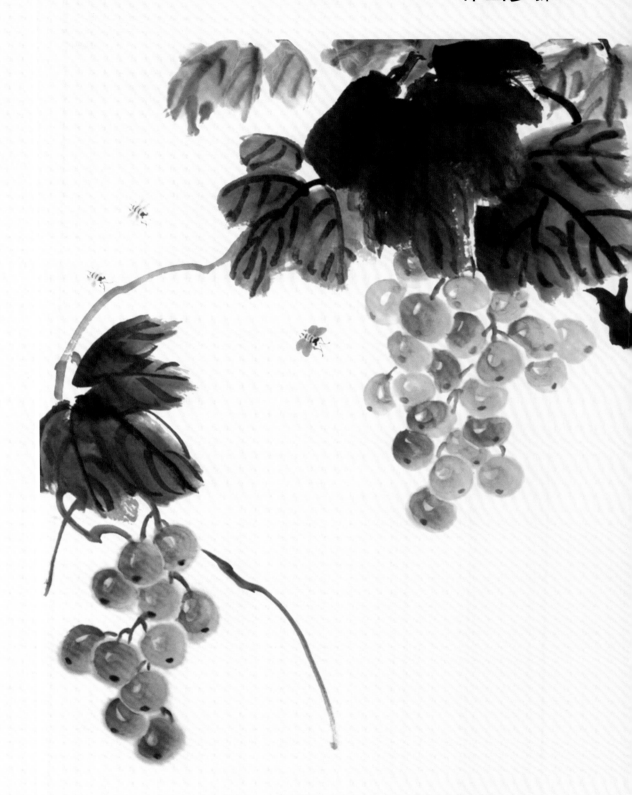

步骤三：用重墨勾出叶筋及果枝，并点出果脐。用浓墨中锋画出葡萄的枝干，然后画三只蜜蜂。

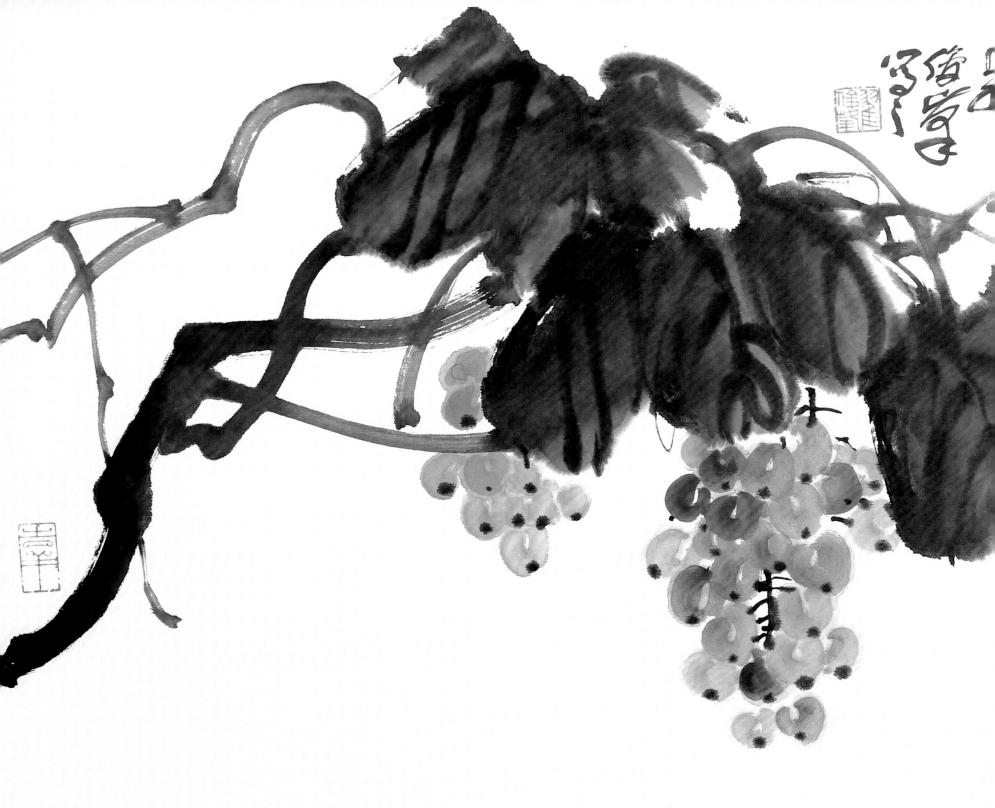

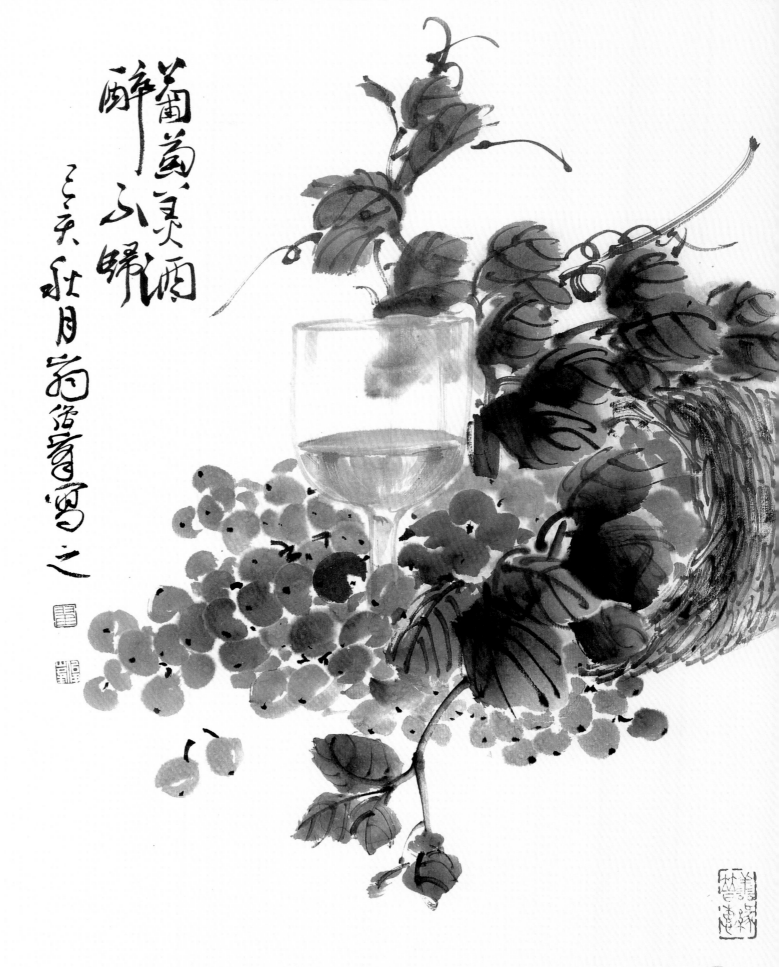

葡萄美酒
醉卧山娇
乙丑秋月苗省章写之

23

第五课　荔枝的画法

画法步骤详解

步骤一：用小白云笔蘸水后调曙红，调匀后笔尖蘸胭脂，从荔枝的上部开始点画。

步骤二：继续一气呵成点完一颗荔枝，注意整体要有深浅变化。

步骤三：用胭脂在原来的颜色里复点，以增强荔枝的颗粒感，并用重墨画出果柄。

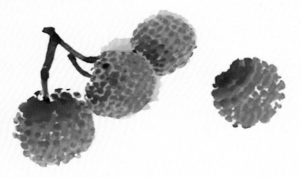

步骤四：继续用同样的方法画出其他三颗荔枝，注意荔枝的方向和组合关系。

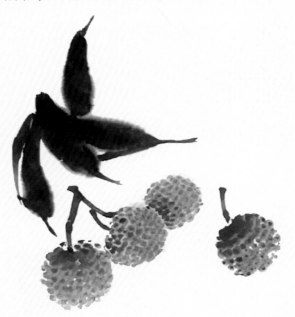

步骤五：用花青加藤黄再稍加墨调绿，中锋画出荔枝的叶子，注意叶子的角度和穿插关系。

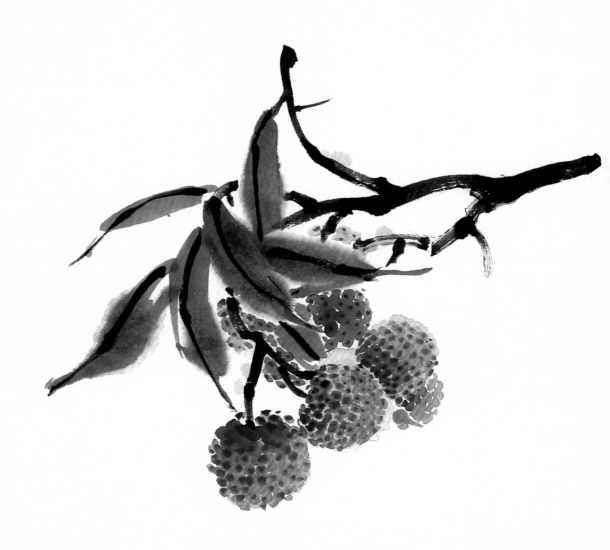

步骤六：用狼毫蘸重墨，用中锋手法画出荔枝的枝干，并用浓墨画出叶筋。

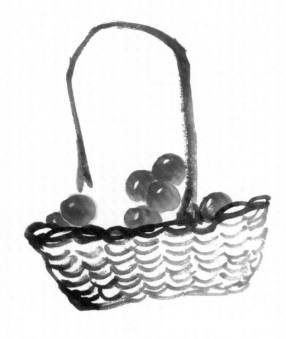

步骤一：先用中锋蘸焦墨从深到浅一气呵成画出果篮，然后用概括的方式画出荔枝。

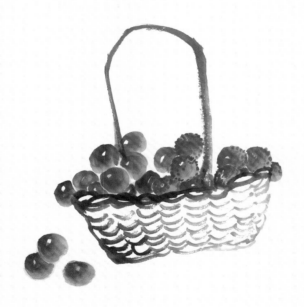

步骤二：继续画出其他荔枝，并用胭脂点出荔枝上的颗粒。

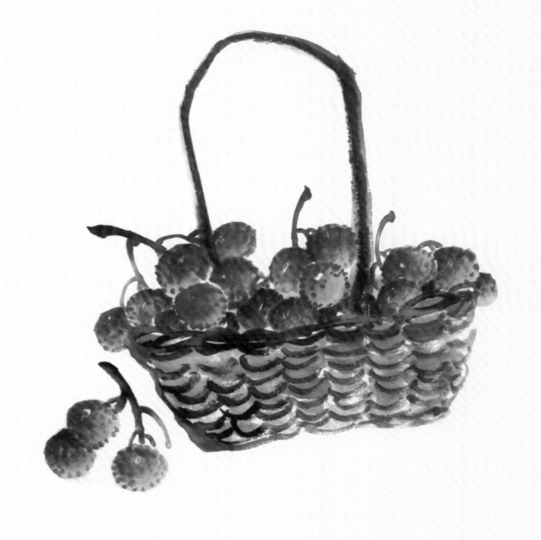

步骤三：完善荔枝的细节，用重墨中锋画出荔枝的果柄，并用赭石皴染篮子。

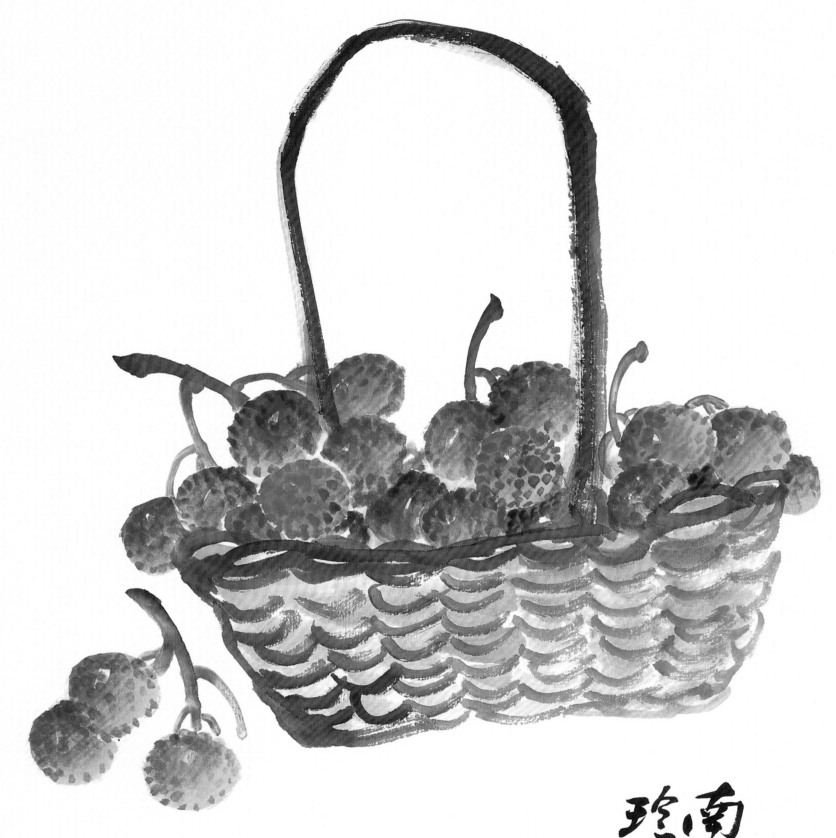

南國珍果

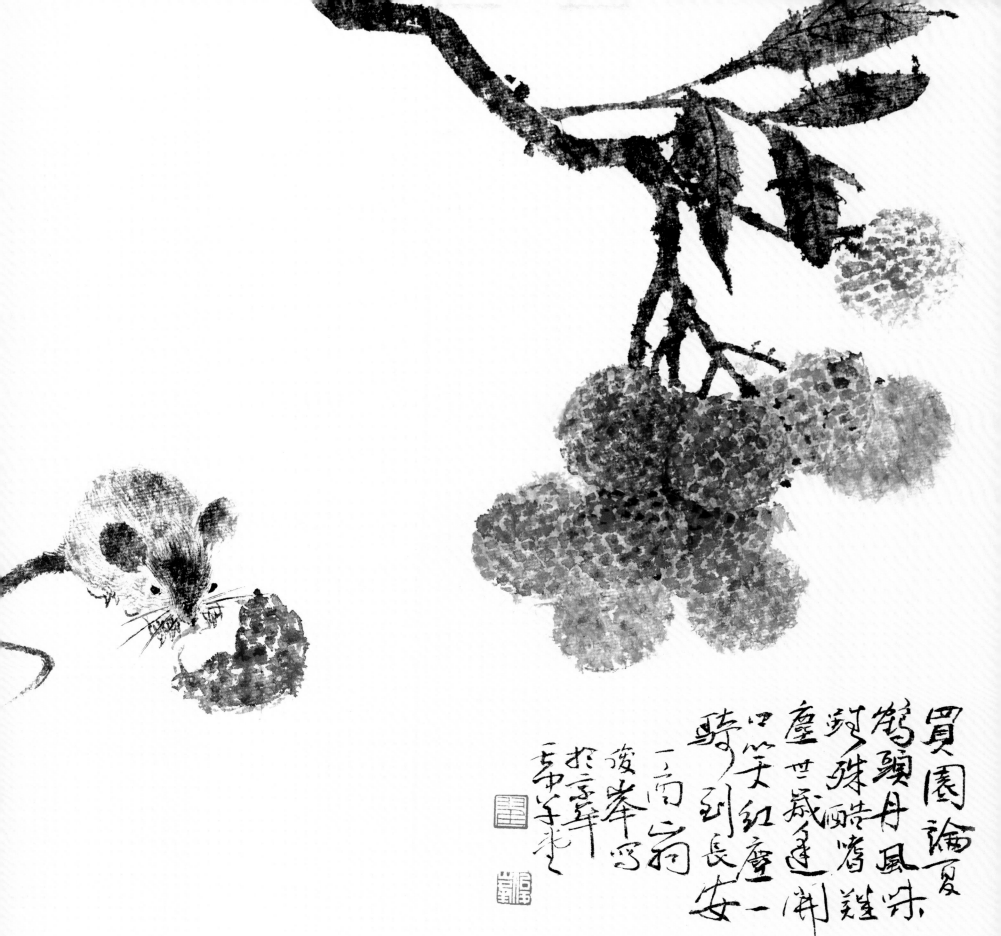

買園論夏
駕頭丹風味
到殊頃借
塵世咸連瀾
口以笑紅塵一
駿峯寫
一高柯
騎到長
於辛壬
安
年来

第六课　柿子的画法

画法步骤详解

步骤一：用大白云蘸水后调浓朱砂（或朱磦），然后笔尖稍蘸胭脂，如图所示自右向左（或自左向右）以弧形路线画出柿子的顶部。

步骤二：用步骤一同样的方式画出柿子的下半部，注意笔要压下去，颜色要饱和。

步骤三：笔尖在蘸胭脂调整一下柿子下面的暗部，增强上下结构的对比度，如果之前效果对比明显，这一步骤也可以省略。

步骤四：用花青、藤黄、赭石调出草绿色，然后笔尖再蘸浓墨（也可加胭脂），至外向内四笔点出柿子顶端的宿存萼及果柄，宿存萼用笔要有角度变化。

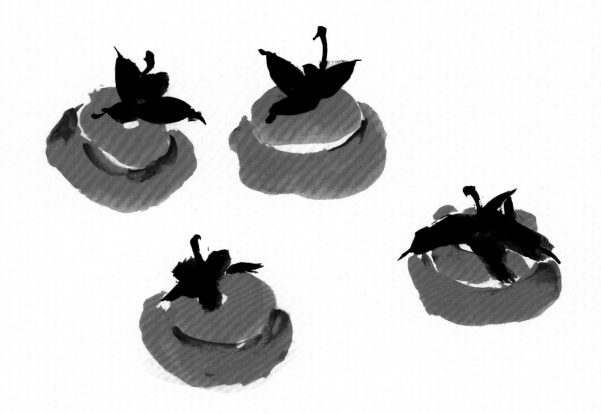

不同姿态的柿子。

28

步骤一：用藤黄蘸朱砂画两个柿子。

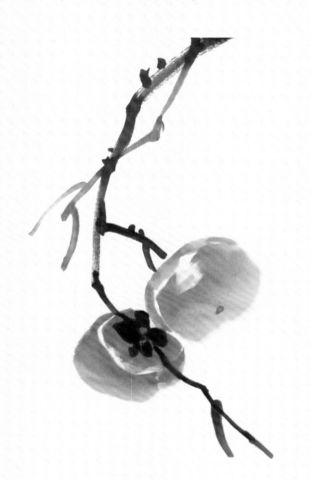

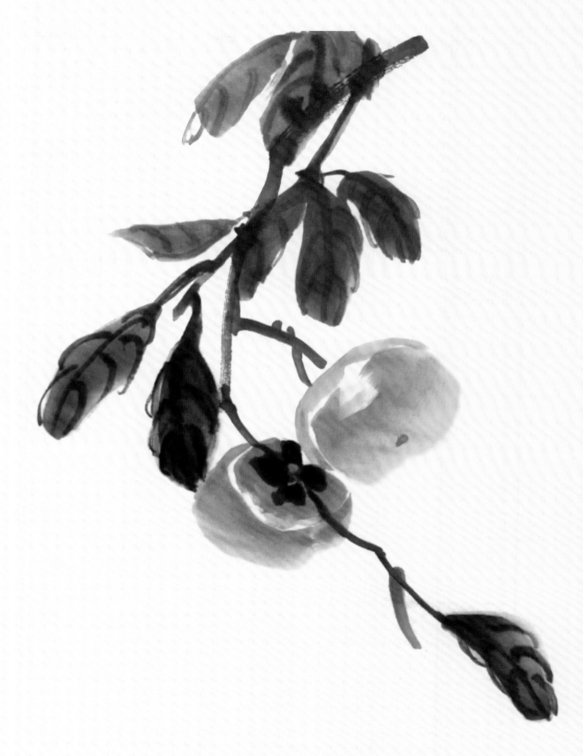

步骤二：用重墨画柿子的枝干及果托。

步骤三：用花青蘸墨画出叶子，并用浓墨勾出叶筋。

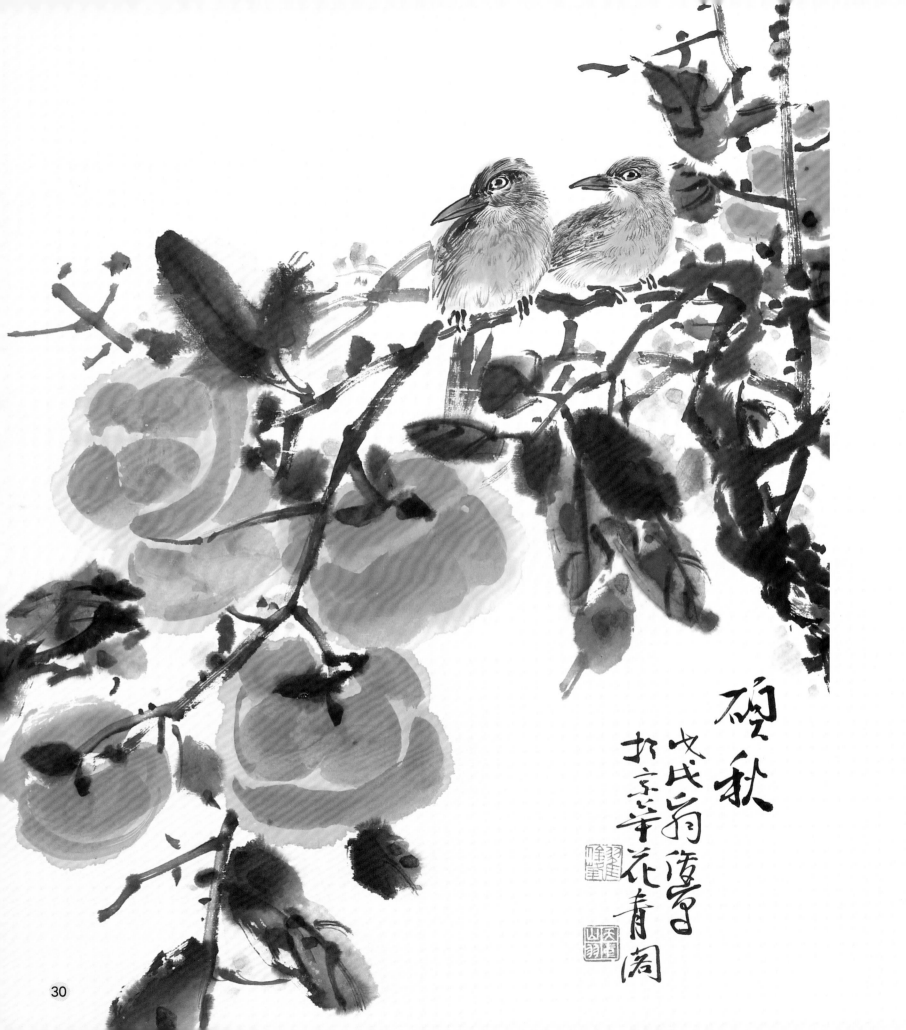

硕秋
戊戌菊後章
於京華花青閣

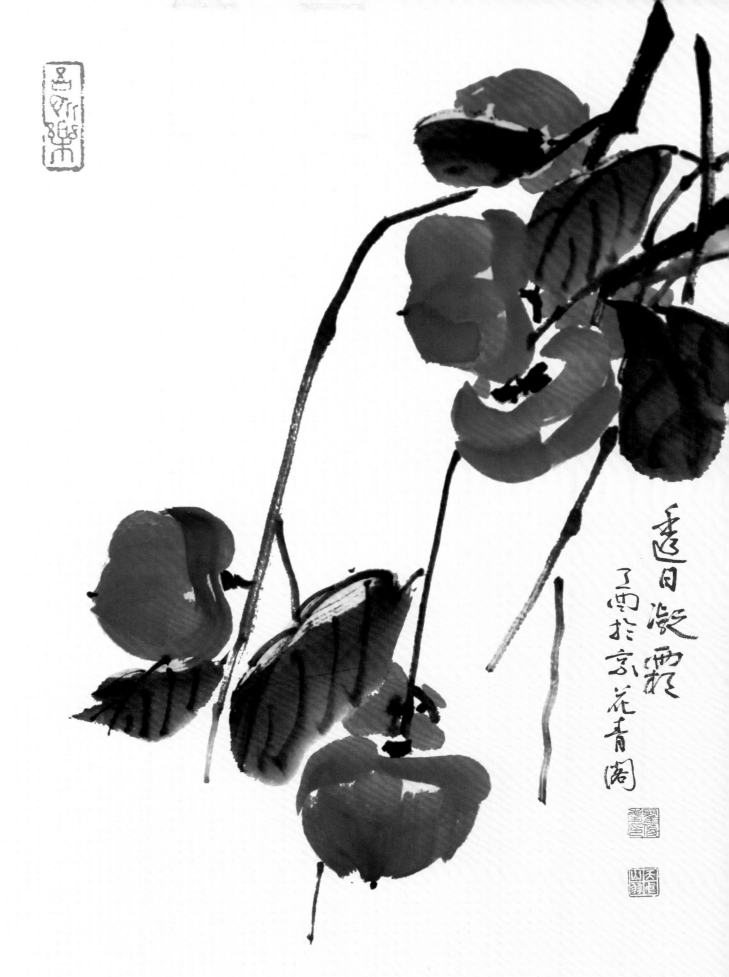

第七课　白菜的画法

画法步骤详解

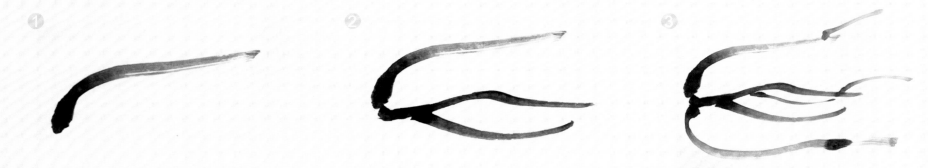

步骤一：图①～图③用兼毫蘸重墨中锋画白菜帮，注意白菜帮的外形及结构关系，注意根部用笔要实。

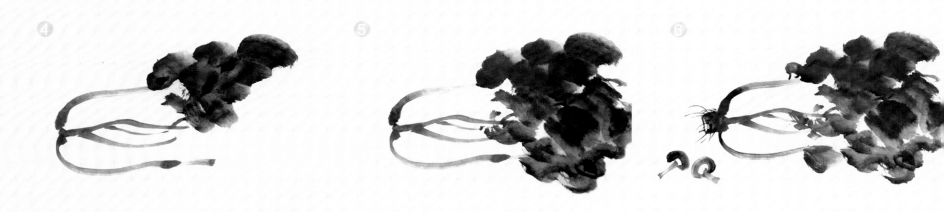

步骤二：图④～图⑥用大笔侧锋蘸重墨画出白菜的叶子，注意用墨要有深浅变化，用重墨中锋画出白菜的根须。在白菜的左下方画两个小蘑菇，注意中锋用笔一气呵成。

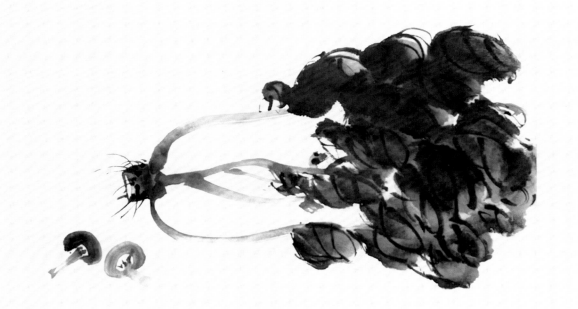

步骤三：蘸重墨中锋勾出白菜的叶筋。

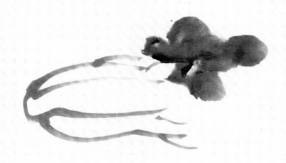

步骤一：用藤黄色、花青色、赭石色调出绿色，再用笔尖蘸墨侧锋连续画出白菜的叶子。然后用浓墨勾出白菜的叶筋。

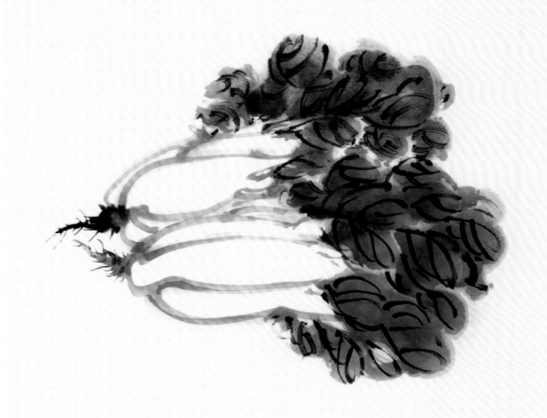

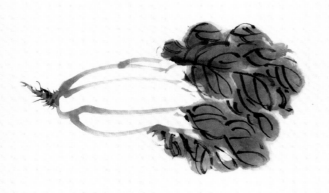

步骤二：用赭绿色向外画出白菜根，接着又蘸墨向外挑锋勾出白菜的根须。

步骤三：以同样的方法在后面再画一棵白菜，注意两者的前后关系。

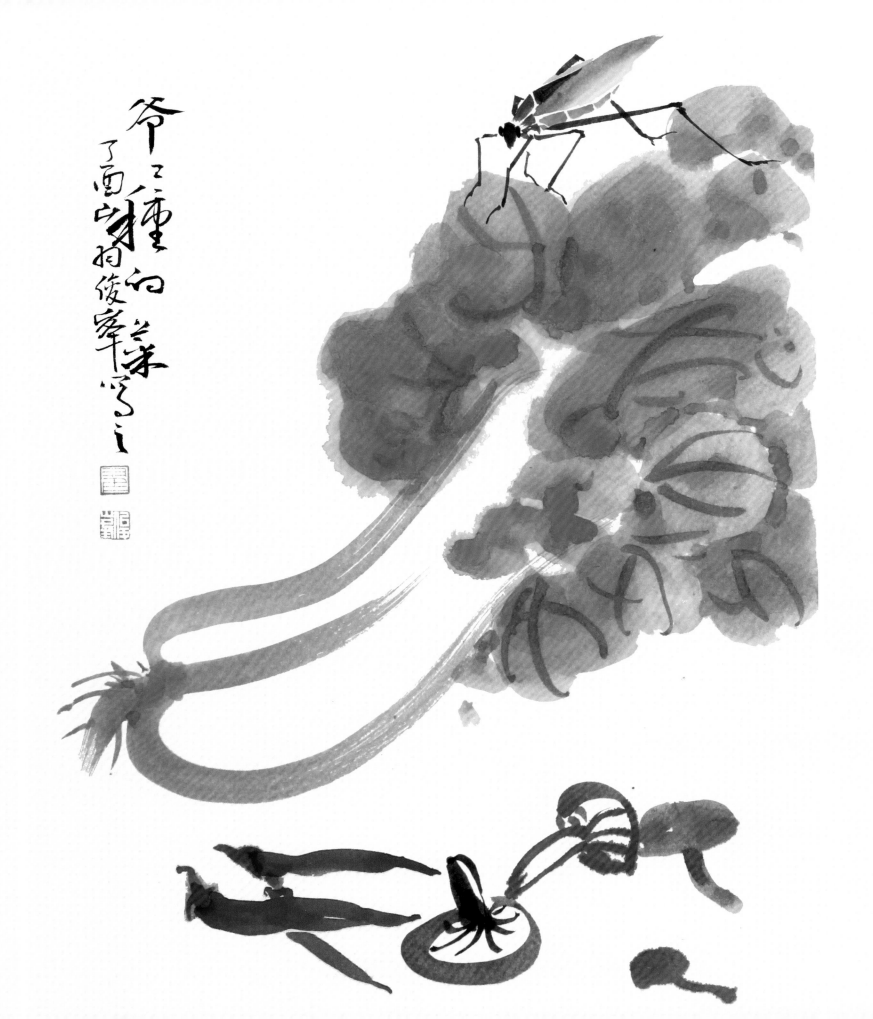

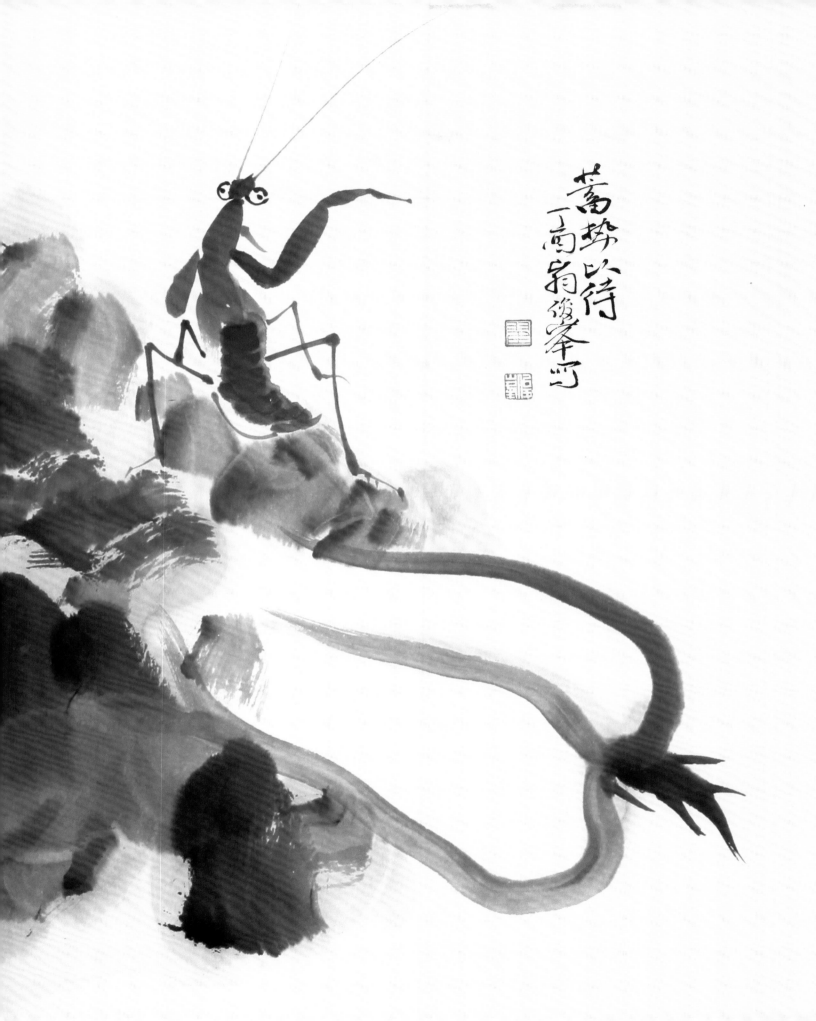

蓄勢以待
丁酉翁俊峯町

第八课　萝卜的画法

画法步骤详解

步骤一：用大号笔蘸曙红，笔尖蘸胭脂画出左半个红萝卜。

步骤二：继续画出右半个红萝卜。

步骤三：用小笔勾红萝卜的根须。

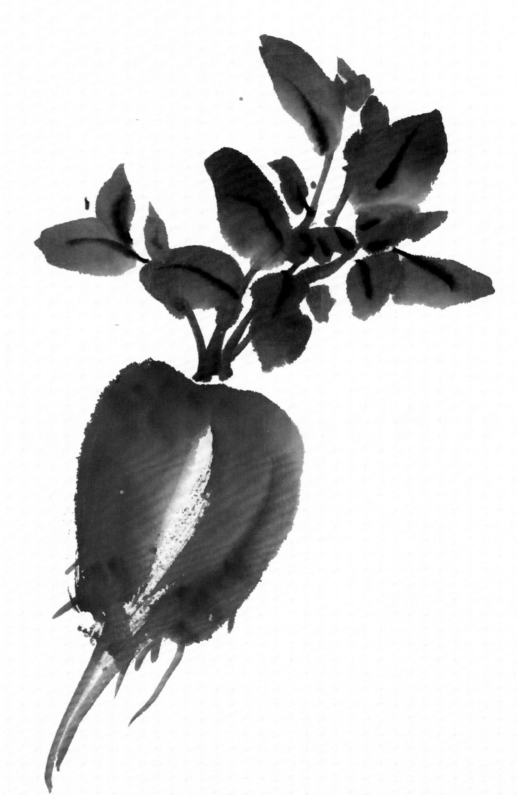

步骤四：用绿色画叶子、叶茎，花青加墨中锋勾出叶脉。

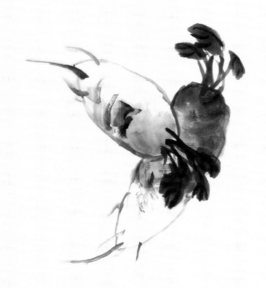

步骤一：在画面的右上画两个青萝卜，注意两者的前后关系。

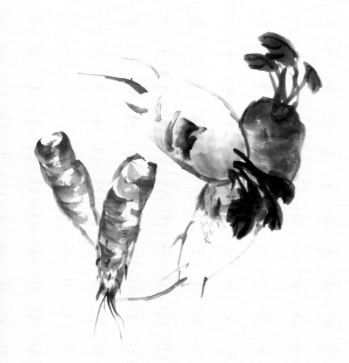

步骤二：在左边画两颗胡萝卜。先用朱砂笔尖蘸胭脂中锋画出萝卜的外轮廓，然后侧锋画出萝卜的结构，并勾出萝卜的根须。

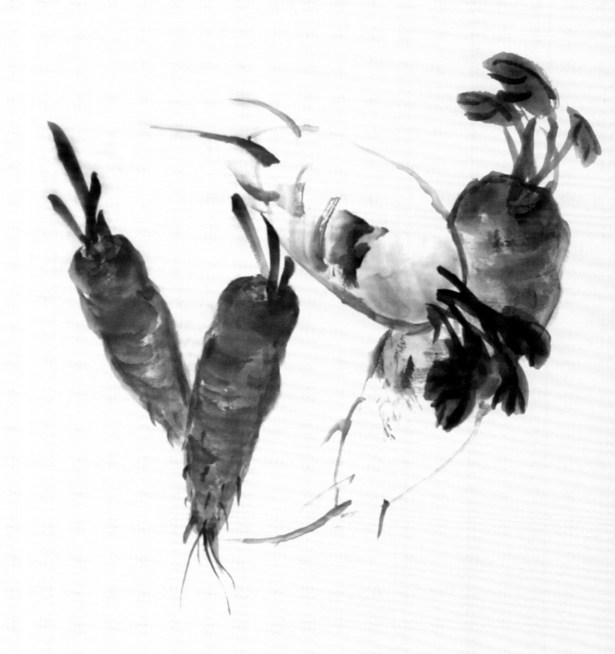

步骤三：继续用朱砂、胭脂皴染胡萝卜，注意不要染得太过均匀，要生动自然。

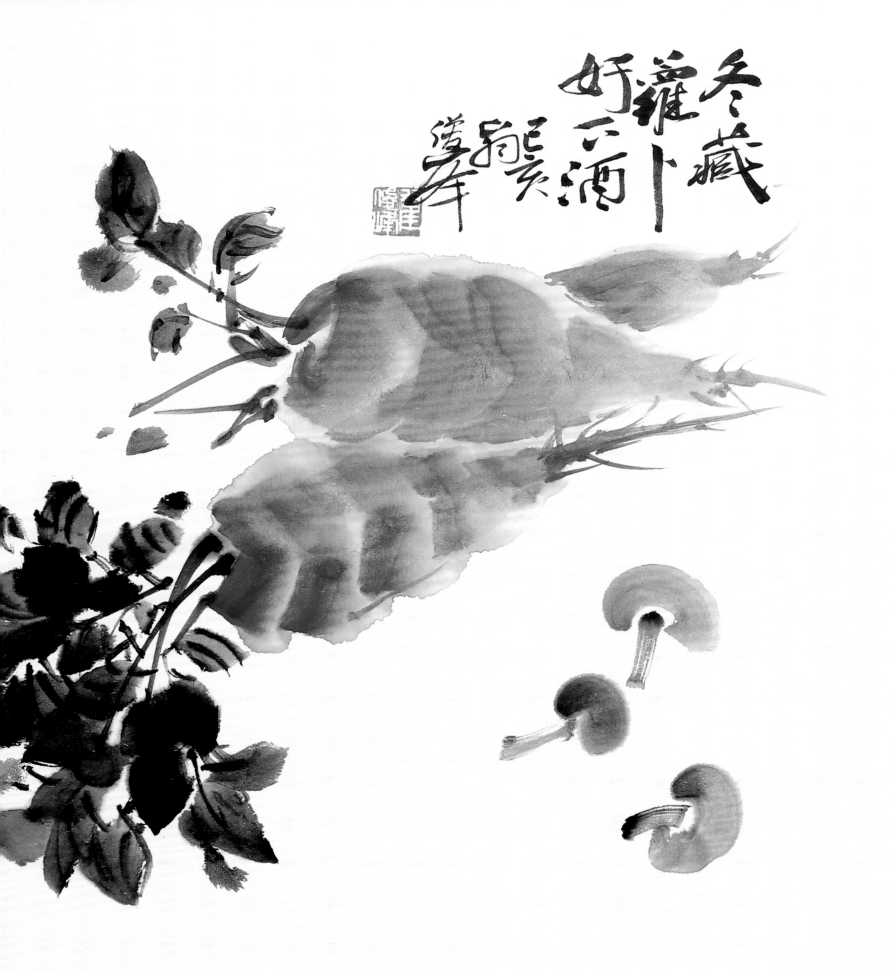

冬藏羅卜好下酒
秋菊長芳知味鮮

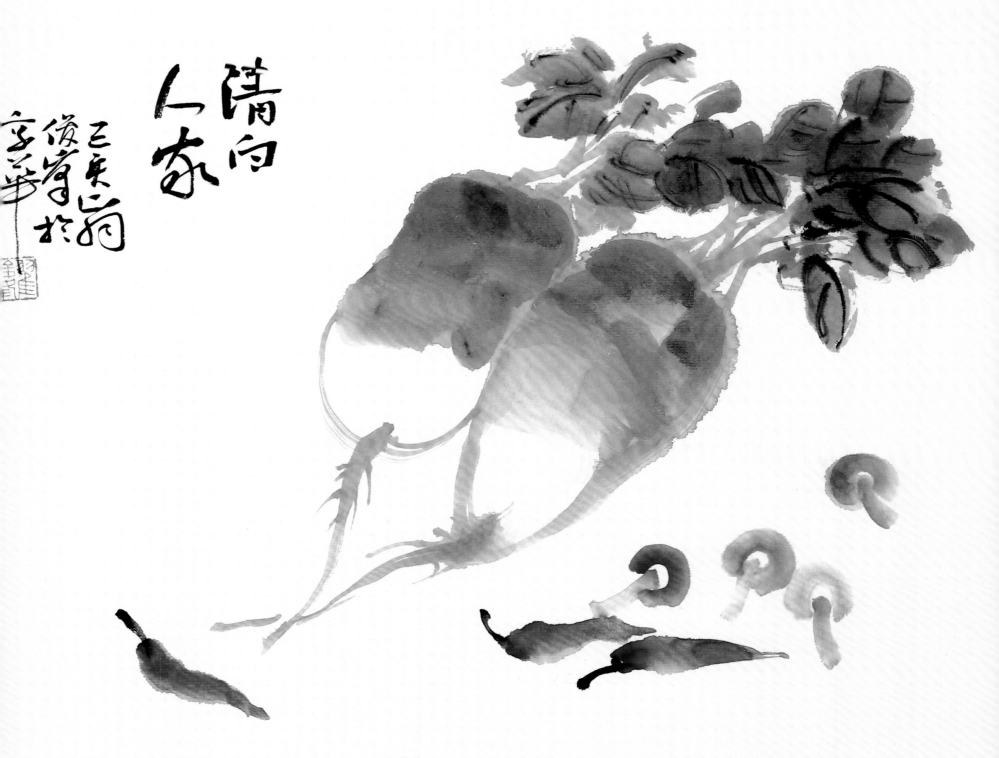

清白人家

第九课　南瓜的画法

画法步骤详解

步骤一：用白云笔中墨勾南瓜中间部分。

步骤二：勾南瓜的右半部分，层层向后推。

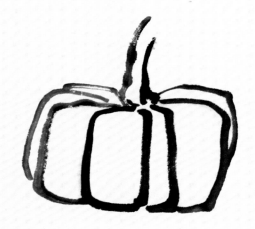

步骤三：接着勾左边的部分和南瓜果柄。

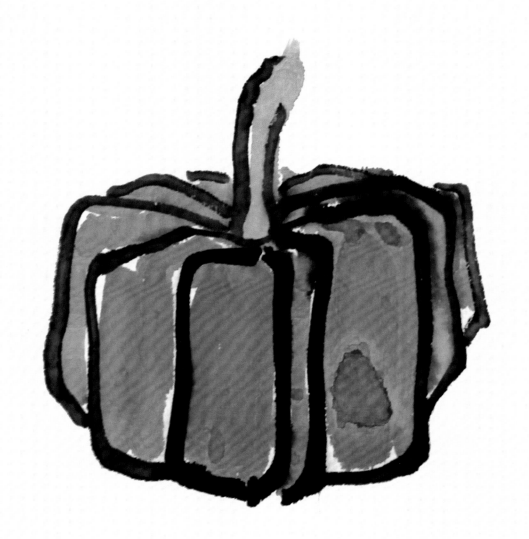

步骤四：　最后用赭石加朱磦加藤黄，染瓜身的颜色。

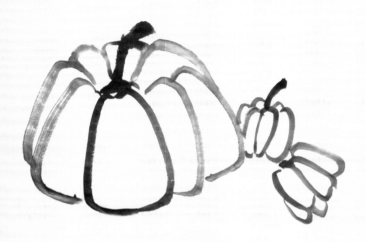

步骤一：用浓墨中锋勾出南瓜的结构及果柄，蘸深绿（汁绿＋墨）中锋勾出青椒的结构轮廓。

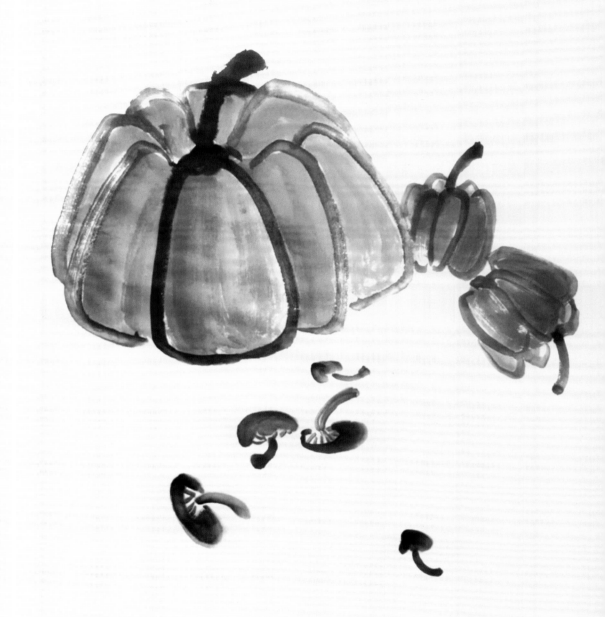

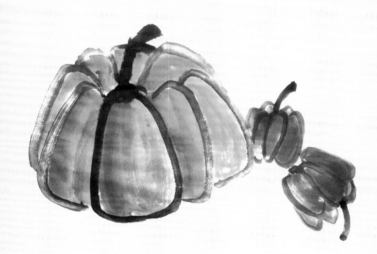

步骤二：用鹅黄调朱砂侧锋染南瓜，主要颜色要有深浅变化，用绿色染青椒。

步骤三：用焦茶蘸墨在画面下方画几颗蘑菇，注意蘑菇的动态和聚散关系。

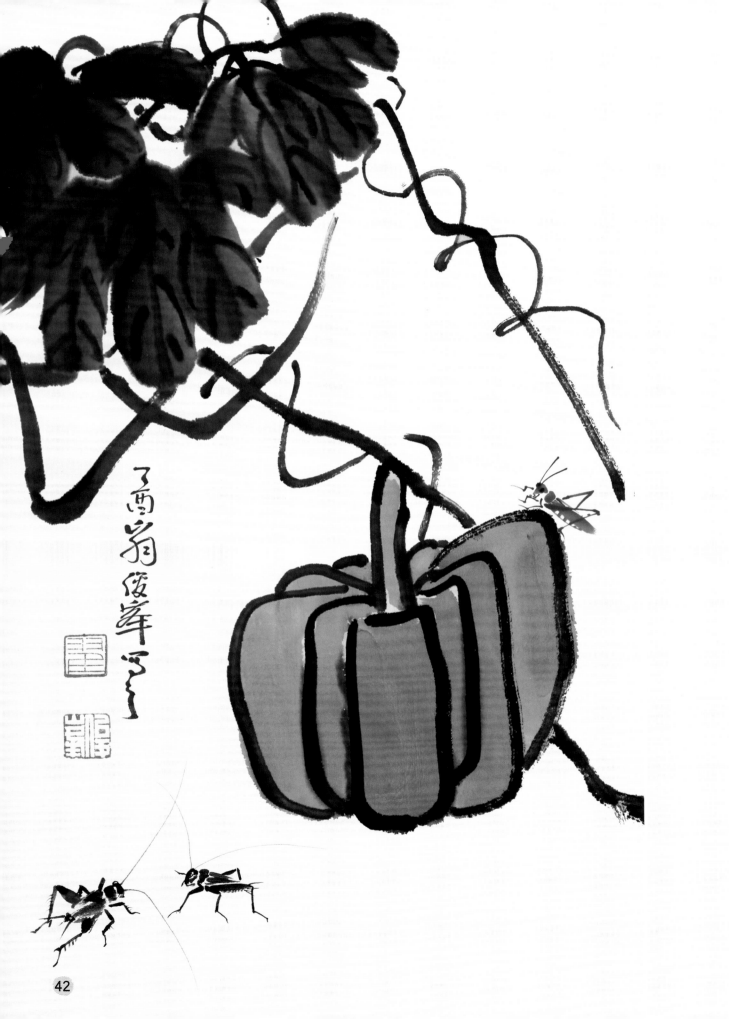

爷爷
的
菜
园
子

丁酉高
俊峯

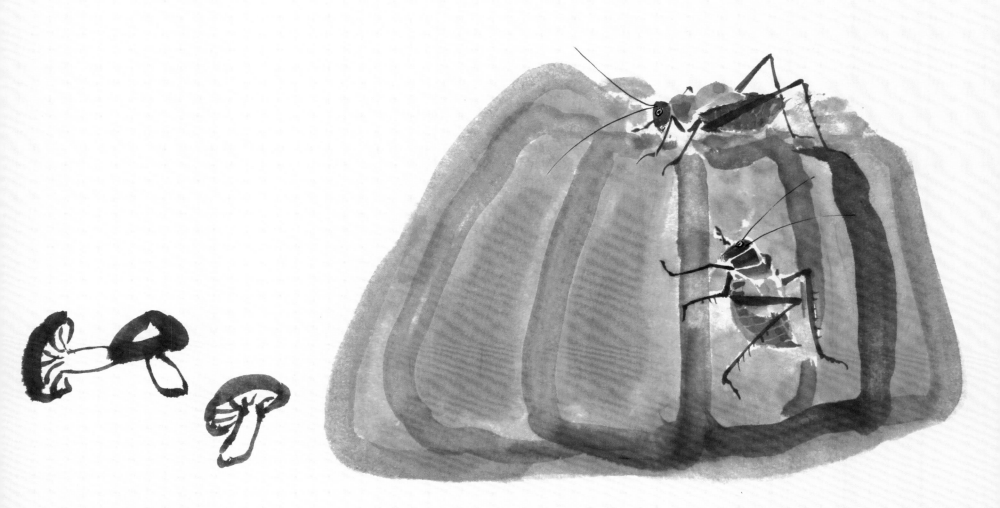

第十课　葫芦的画法

画法步骤详解

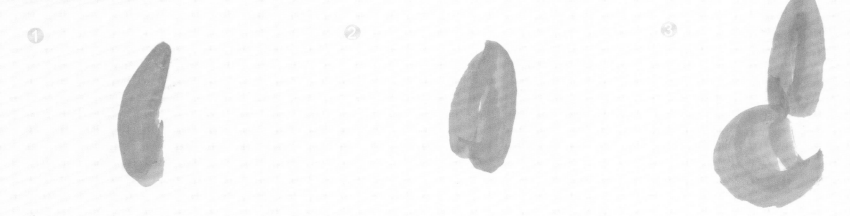

步骤一：图①～图③用鹅黄蘸赭石中锋结合侧锋按步骤点画出葫芦，要一气呵成画出干湿变化，注意留出葫芦的高光。

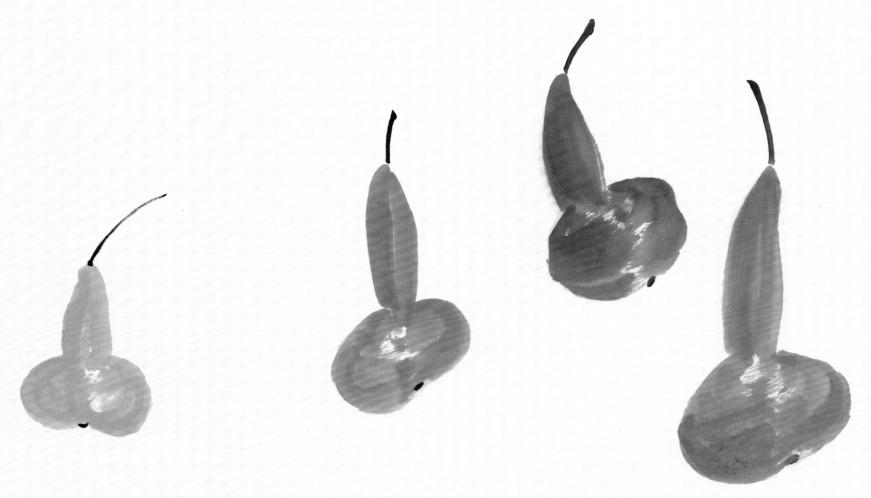

步骤二：用重墨勾点葫芦的果柄和果脐。

不同颜色、姿态的葫芦。

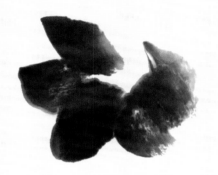

步骤一：用大笔蘸重墨侧锋画葫芦的叶子。

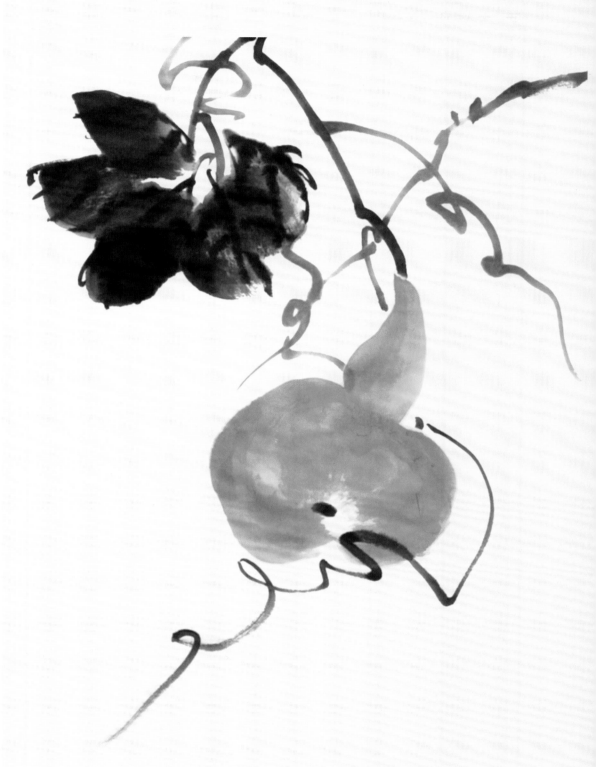

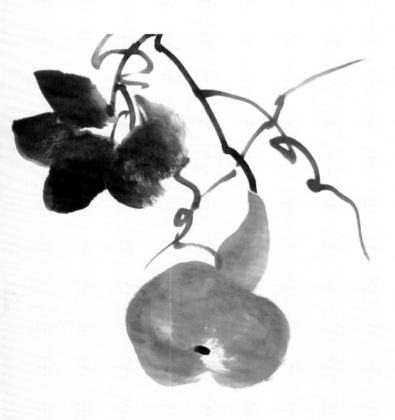

步骤二：用鹅黄加赭石调朱砂画葫芦，用浓墨点果脐。蘸重墨中锋画出葫芦的藤蔓，注意线条用笔要灵活，要有穿插关系。

步骤三：用重墨勾叶筋，并趁葫芦快干时画上藤枝。

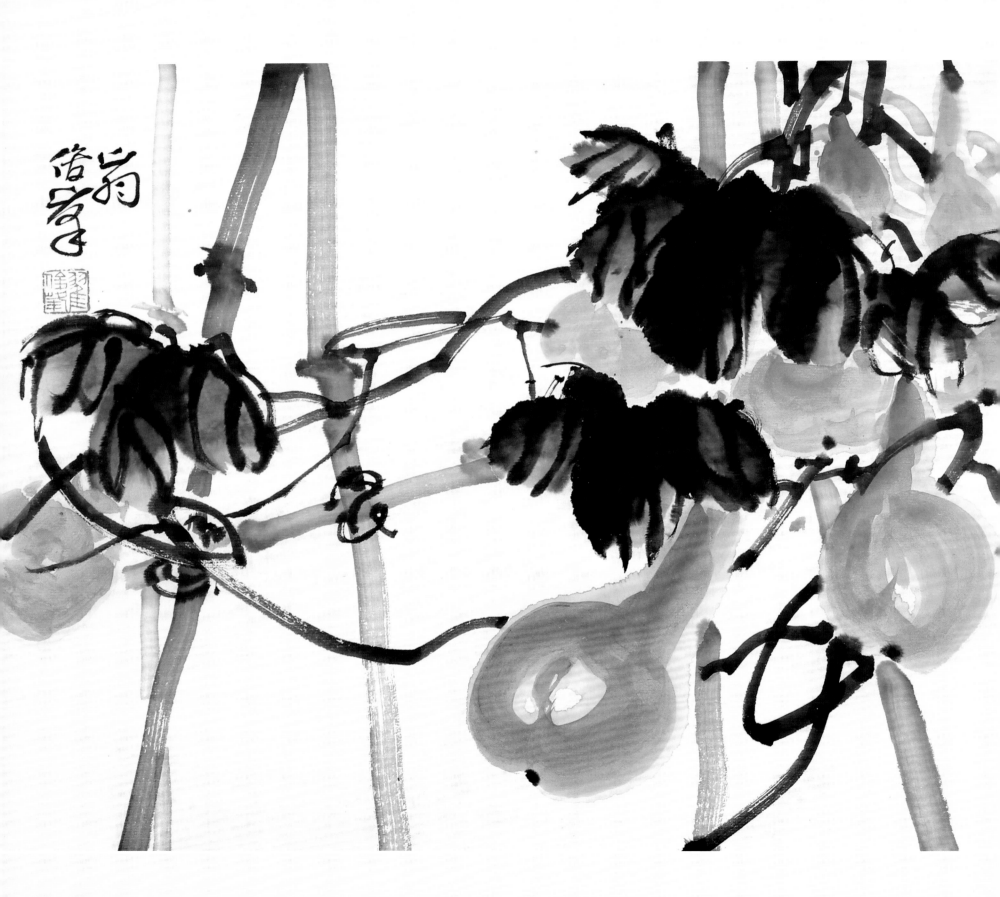

46

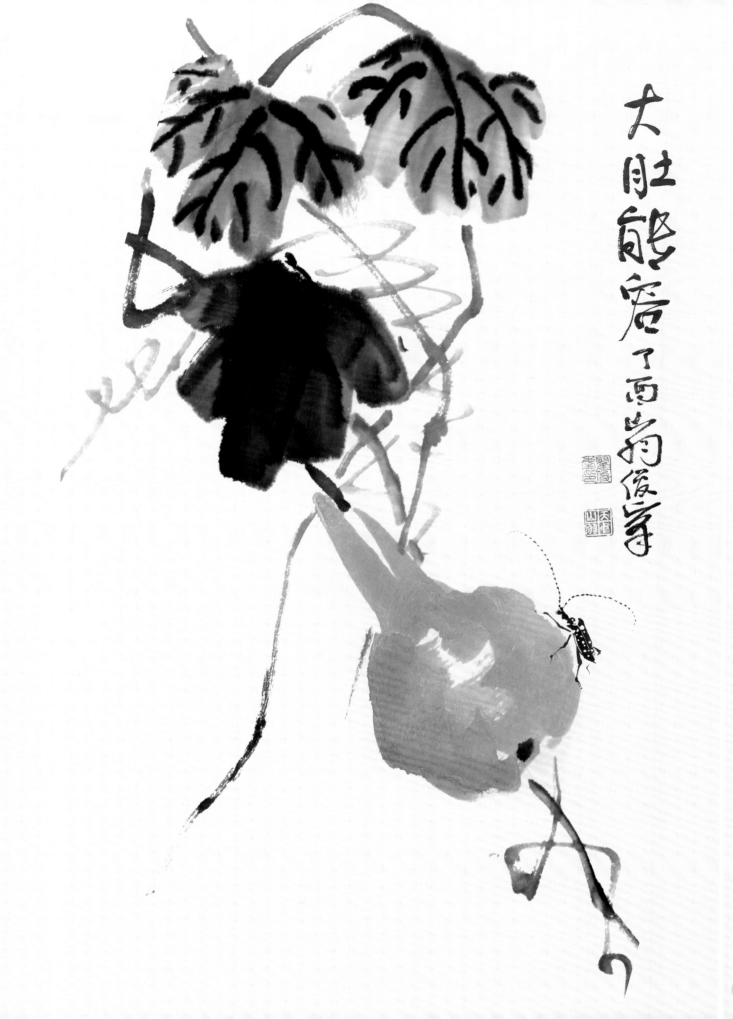

大肚能容了面当药俊寺

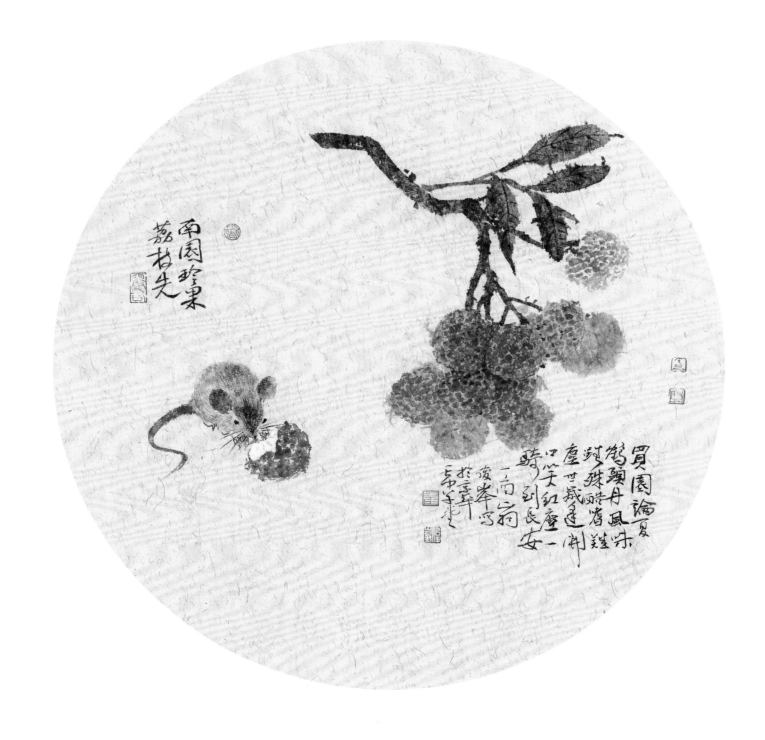

南国珍果